钦定三希堂法帖（八）

李建中《齐古帖》《土母帖》，叶清臣《近遣帖》，韩琦《信宿帖》，范仲淹《道服赞帖》《秀才帖》，富弼《温柑帖》，文彦博《得报帖》，欧阳修《与端明侍读书帖》《与元珍书帖》《局事帖》

陆有珠　主编

广西美术出版社

前　言

　　《三希堂法帖》，全称为《御刻三希堂石渠宝笈法帖》，又称为《钦定三希堂法帖》，正集 32 册 236 篇，是清乾隆十二年（1747 年）由官廷编刻的一部大型丛帖。

　　乾隆十二年梁诗正等奉敕编次内府所藏魏晋南北朝至明代共 135 位书法家（含无名氏）的墨迹进行勾摹镌刻，选材极精，共收 340 余件楷、行、草书作品，另有题跋 200 多件、印章 1600 多方，共 9 万多字。其所收作品均按历史顺序编排，几乎囊括了当时清廷所能收集到的所有历代名家的法书墨迹精品。因帖中收有被乾隆帝视为稀世墨宝的三件东晋书迹，即王羲之的《快雪时晴帖》、王珣的《伯远帖》和王献之的《中秋帖》，而珍藏这三件稀世珍宝的地方又被称为三希堂，故法帖取名《三希堂法帖》。法帖完成之后，仅精拓数十本赐与宠臣。

　　乾隆二十年（1755 年），蒋溥、汪由敦、嵇璜等奉敕编次《御题三希堂续刻法帖》，又名《墨轩堂法帖》，续集 4 册。正、续集合起来共有 36 册。乾隆帝于正集和续集都作了序言。至此，《三希堂法帖》始成完璧。至清代末年，其传始广。法帖原刻石嵌于北京北海公园阅古楼墙间。《三希堂法帖》规模之大，收罗之广，镌刻拓工之精，以往官私刻帖鲜与伦比。其书法艺术价值极高，代表着我国书法艺术的最高境界，是中国古典书法艺术殿堂中的一笔巨大财富。

　　此次我们隆重推出法帖 36 册完整版，选用文盛书局清末民初的精美拓本并参考其他优质版本，用高科技手段放大仿真影印，并注以释文，方便阅读与欣赏。整套《三希堂法帖》典雅厚重，展现了古代书法碑帖的神韵，再现了皇家御造气度，为书法爱好者提供了研究、鉴赏、临摹的极佳范本，更具有典藏的意义和价值。

宋李建中書

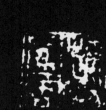

齊古同年仁弟相別巳
是隔年傾渴可量丹腑

释文

御刻三希堂石渠宝笈
法帖第八册
宋李建中书
李建中《齐古帖》
齐古同年仁弟相别已
是隔年倾渴可量丹腑

累垂
示翰益认
道友劣兄自去秋患脾
胃气于今饵药未获全
愈复差出淮汴公祭醮
然

扶力只荷回来冷气又是
发动归休之计未成多
难
故也此外别无疾嗜欲
已
绝讫知仁弟又鼓盆莫
且住脚也初夏惟

释　文

保爱为切值女夫刘先
辈
补吏昭应托寓状谘问
起居不宣　书上
齐古同年仁弟　三月
六日
近蒙寄到书开却封却

復未知何所用望
批示春冬衣歷頭賢郎
未捡到其宅地基尹家
者根本未分明難商量
耳見別訪尋穩便
者若有成見宅子又如

释文

细希示及 诺
孙号西行少车今有旧
车
如到彼不用可货却也

姜良跋
古人书法魏有钟元常
晋有王逸少
唐则欧虞颜柳前后相
望今观诸
家之书皆潇洒出尘应
规入矩中间

柳氏颜氏虽有肥浊瘦
硬不同然皆
各得字之精妙有未易
以音笑貌及
之也下此则宋西台李
建中其书法尽
得古人之妙故能风轨
魏晋扫涮尘俗
字如此君子能珍藏之
宝玩而况全简累
庶李氏之书不朽矣
金华姜□

自憶西臺筆法精

良宵長使夢魂

驚宴酣展卷晴

窗下秋露春雲酒

欲醒

萧引高跋

自忆西台笔法精

良宵长使梦魂

惊宴酣展卷晴

窗下秋露春云酒

欲醒

释　文

文江萧引高
王尹实跋

太古先生与予俱客江
宁虽居相
密迹而足迹颇疏为恨
耳
秘阁晚出几格间见西
台李公墨
迹乃云千里之地不能
交一谈
而开胸臆思觌之深也
如此今昔不

同交誼何異其書法則與嶽麓寺相
似間有一二行草可謂絕今超古者也
宜寶之制河王尹實跋

唐人書法自徐浩來已
矣

入於宋矣至蘇黃始一大變

而無復唐意今觀李西

台书虽在宋人当去唐为
为不
远前论谓其有李北海
之
风是为知言矣金华高
士
陈君大有得宝此帖间
出相
示观毕谨识时戊子

并录览二书同诣 清启近遣一斡随府伉持书 宋叶清臣书 独山王俦书 岁五月一日也

铃下计已呈　露数日前追胥

自彼还辱

手教岁不我与忽焉隆夏言念

出处光景载环夷险均之政如

宿昔

天休蹈道深笃报

铃下计已呈露数日前
追胥
自彼还辱
手教岁不我与忽焉隆
夏言念
出处光景载环夷险均
之政如
宿昔
天休蹈道深笃报

上忠純樂職裕人無有內外顧為簡書所縛不得車騎相過此可恨耳生拙守退伏盍族尸飱閒斋畫眠後池脫飲惟性所適頗無羈牽長社櫟之扶疏同海鷗之放

逸

故人不為念也　清臣頓首

五月十八日

宋韓琦書

琦再拜啓信宿不奉

18

儀色共惟
興寢百順琦前者輒以晝
錦堂記穴易上干退而自謂
眇末之事不當仰煩大筆方
風夜愧悔若無所處而
公遽以記文為示雄辭濬

仪色共惟
兴寝百顺琦前者辄以
昼
锦堂记□易上干退而
自谓
眇末之事不当仰烦大
笔方
□夜愧悔若无所处而
公遽以记文为示雄辞
濬

释　文

发譬夫□河之决奔腾
放
肆势不可御从而视
□□
耸骇夺魄乌能测其浅
深
哉□褒假太过非愚不
肖之
所胜遂传大之大恐为
公文之玷此又捧读惭
惧而

不能自安也其在感著未
易言悉謹奉手啟叙謝
不宣
琦再拜啟
台坐
忠獻平生立朝大
節勳業之盛炳炳

照暎穹壤为一代伟人故不必赘陈矣至于天性清简一无所好惟家藏图籍数万卷每卷尾必题曰

傳賢子孫信乎子孫
之賢而後可傳於永
久也今觀二帖銀鈎鐵
畫出入於唐賢顏柳
之間其端重剛勁類

释文

传贤子孙信乎子孙
之贤而后可传于永
久也今观二帖银钩铁
画出入于唐贤颜柳
之间其端重刚劲类

平为人百世之下见者
肃容瞻慕焉元帅
萧侯珍藏既久闻公
嫡孙诚之笃学好修
克绍乃祖风烈遂不

远千里以奉之忠

志携李蔡景行拜手书　然者诚之其贤子孙　哉二帖之传当不坠先　献在天之灵殆非偶

远千里以奉之忠
献在天之灵殆非偶
然者诚之其贤子孙
哉二帖之传当不坠先
志携李蔡景行拜手书

25

宋范仲淹書

道服赞 并序

平海書記許兄製道服所以清其

意而潔其身也

同年范仲庵請為贊云

道家者流 衣裳楚楚

君子服之

范仲淹《道服赞帖》

宋范仲淹书
道服赞 并序
平海书记许兄制道服
所以清其
意而洁其身也
同年范仲淹请为赞云
道家者流 衣裳楚楚
君子服之

逍遥是与 虚白之室 可以居处
华骨之庭 可以步武 岂无青紫
宠为辱主 岂无狐貉 骄为祸府
重此如师 畏彼如虎 旌阳之孙
无忝于祖

希道比部借示

文正词笔观之若
侍
其人之左右令人既喜
而且凛然也熙宁壬子

文正词笔观之若
侍
其人之左右令人既喜
而且凛然也熙宁壬子

28

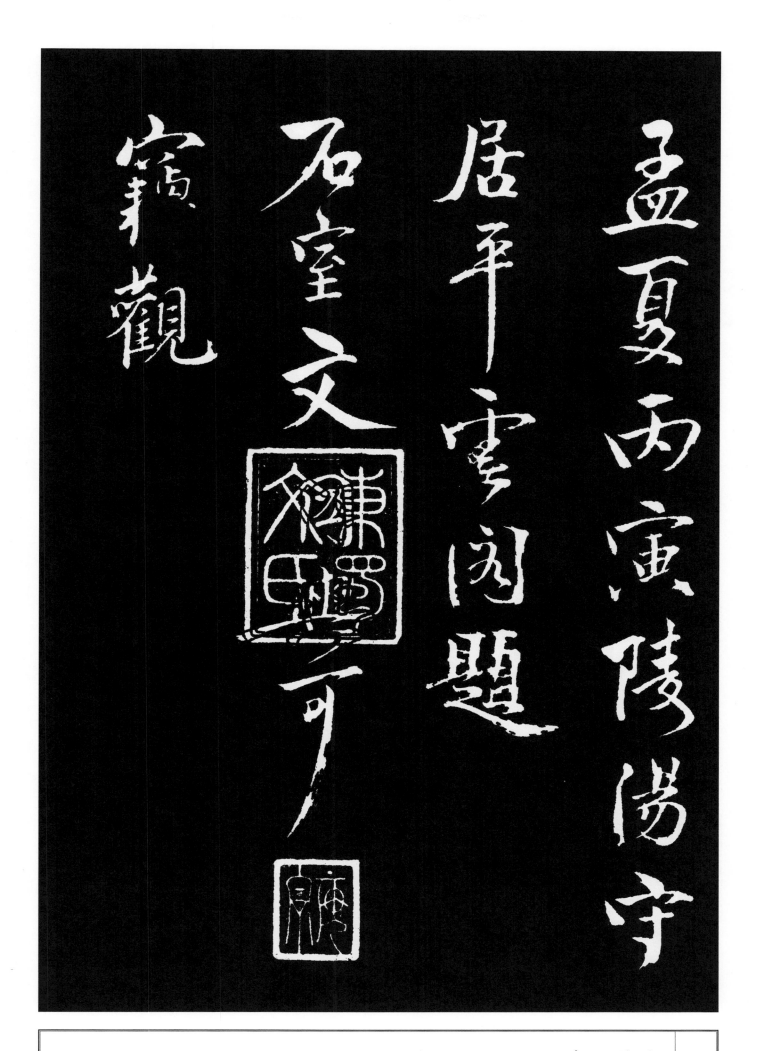

范文正道服赞文醇
筆勁既美且箴以盡
朋契之義有以見高
陽公之德矣傳曰不知

蒙正仲跋
范文正道服赞文醇
笔劲既美且箴以尽
朋契之义有以见高
阳公之德矣传曰不知

其人視其友諒哉熙寧壬子年十一月甲子吳興戴蒙正仲題

魏文正公祥符八年進士也其為同年

释 文

其人视其友谅哉熙
宁壬子年十一月甲子
吴兴戴蒙正仲题

柳贯跋

魏文正公祥符八年进
士也其为同年

許比部作道服賛辭莊義舒懿乎有德之言哉南北分合餘二百年而幅員疆理復混為一區公之孫曽嗣守先業不懈益恭得公書遺蘇才翁韓文公伯夷頌真迹而寶蓄之且摹刻于石今年至正元年益都宗人

復自北攜此賛并公侍祠像来南而
歸之合浦之珠曲阜之履得扵既失所
以委重宗祊藩飾世緒者夫豈偶然
之故有相之矣熙寧間文公與可題識
云希道比部而不著其名宗登科
記當自可考也卷中有東漢太尉祭

复自北携此赞并公侍
祠像来南而
归之合浦之珠曲阜之
履得于既失所
以委重宗祊藩饰世绪
者夫岂偶然
之故有相之矣熙宁间
文公与可题识
云希道比部而不著其
名宋登科
记当自可考也卷中有
东汉太尉祭

酒家學印高陽及仙系小印皆緣許
氏則是贊之為許氏物蓋已久矣不
知何時而遂失之也耶作贊時許公
為平海掌書記耳熙寧始轉至
比部其恬於進取如此於以見許公
亦盛德之士不然公豈肯輕以清其

释 文

酒家学印高阳及仙系
小印皆缘许
氏则是赞之为许氏物
盖已久矣不
知何时而遂失之也耶
作赞时许公
为平海掌书记耳熙宁
始转至
比部其恬于进取如此
于以见许公
亦盛德之士不然公岂
肯轻以清其

意潔其身者而許之哉昔公書伯
夷頌以遺才翁今復見公為希道
誤書此贊則希道亦才翁一等人
哉宋三百年文運休明泰治熙洽
自景德祥符而始盛觀公此贊則公
與許公之聯芳科甲信人才與時升

降者為不誣矣元年冬十有一月二
十七日東陽柳貫書

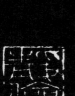

范文正公當時文武第一人至今文經武略衣被諸
儒譬如著龜而吉凶成敗不可變更也故片紙隻
字士大夫家藏之世以為寶至其小楷筆精而瘦
勁自得古法未多言也黃庭堅書

文正公為同年友許書記作道
服贊言皆至理書特清勁至今
觀之悚然增敬所謂寵為辱主
驕為禍府重此如師畏彼如虎
是又美不忘規益可玩味乃知
異時丞相堯夫布衣銘寔權興
於此歟然是贊不載文正集中

释文

胡助跋

文正公为同年友许书
记作道
服赞言皆至理书特清
劲至今
观之悚然增敬所谓宠
为辱主
骄为祸府重此如师畏
彼如虎
是又美不忘规益可玩
味乃知
异时丞相尧夫布衣铭
实权兴
于此欤然是赞不载文
正集中

则公之文之遗者有矣抑亦盛年之作而或失於编次也耶因缀廿字以□寓景行之意云文正道服赞忠宣布衾铭家乘揆一德名言符六经至正癸未春正月廿日金华胡助书

范文正公道服賛其書有
法而詞有氣前人題跋盡
之矣余復何言敢僭用公
韻敬作遺墨賛欲范氏後
裔益知所寶重云

式觀遺墨　端嚴濟楚

釋文

戴仁跋

范文正公道服赞其书
有
法而词有气前人题跋
尽
之矣余复何言敢僭用
公
韵敬作遗墨赞欲范氏
后
裔益知所宝重云
式观遗墨　端严济楚

柳骨顔筋 微公孰與

龜文龍鱗 或翔或處

烈士忠臣 兼文兼武

畫見諸形 曰心為主

詞發諸口 曰學為府

石抉怒猊 章成繡虎

释文

柳骨颜筋 微公孰与
龟文龙鳞 或翔或处
烈士忠臣 兼文兼武
画见诸形 曰心为主
词发诸口 曰学为府
石抉怒猊 章成绣虎

百世珍藏　弗替厥祖

成化辛丑秋八月八日句曲戴仁

題贊

右

范文正公為同年許書記作道服贊真迹道服之制

不可考許公為此其意萧然物外必非不藏之服也不然

百世珍藏　弗替厥祖

成化辛丑秋八月八日

句曲戴仁

題贊

右

吴宽跋

范文正公为同年许书
记作道服赞真迹道服
之制

不可考许公为此其意
萧然物外必非不藏之
服也不然

41

范文正楷书道服赞道
劲中

有真韵直可作散僧入
圣评

赞词亦古雅所谓宠为
辱主

骄为祸府是历后得之
非漫

王世贞跋

范文正楷书道服赞道
劲中

有真韵直可作散僧入
圣评

赞词亦古雅所谓宠为
辱主

骄为祸府是历后得之
非漫

文正公岂率易为人下
笔者哉此赞今藏范氏
义庄赞后

又有文与可诸贤跋语
亦不可得者也延陵吴
宽谨题

王世贞跋

释文

文正公岂率易为人下笔者哉此赞今藏范氏义庄赞后

又有文与可诸贤跋语亦不可得者也延陵吴宽谨题

范文正楷书道服赞遒劲中

有真韵直可作散僧入圣评

赞词亦古雅所谓宠为辱主

骄为祸府是历后得之非漫

語也跋者皆名賢大夫而獨
文與可黄魯直柳道傳吳原
博最著魯直結法端雅了不
作生平險側而過妍媚極類
元人筆如揭伯防陳文東輩
亦能辦之恐魯直真蹟已已

佚為元人所補于成化中御
史戴仁贊去頗得吳興意
而名不琅、故抬出之
己卯王世貞識

释文

佚为元人所补耳成化
中御
史戴仁赞书颇得吴兴
意
而名不琅琅故抬出之
己卯王世贞识

释 文

范仲淹《秀才帖》

仲淹顿首
秀才仁弟昨日领
问承
雅候清休 仲淹奉
命移知丹阳郡即日上
道
不果话别惟

珍爱为祝祝走此谐
闻不宣 仲淹 顿首
足下
秀才仁弟 正月十五
日
宋富弼书

富弼《温柑帖》

弼修建坟院得额已久
先人神刻理当崇立今
天下文章惟
君谟与永叔主之又生
平最相知者
永叔方执政不欲于请
独有意于
君谟久矣但为编次文
字未就故且迁
延昨因

温柑絶□好尽荐于
几筵悲感悲感　□又
启
宋文彦博书
文彦博《得报帖》
彦博启先此邮中得报
内翰奄弃盛年久

温柑绝□好尽荐于
几筵悲感悲感　□又
启
宋文彦博书
文彦博《得报帖》
彦博启先此邮中得报
内翰奄弃盛年久

忝知契闻讣摧咽
况乎
天性何可胜处
切须自勉老年

如何当此生于

前年罹此痛犹赖

素曾留意于无

如何当此生于
前年罹此痛犹赖
素曾留意于无
生法故粗能自遣

宋歐陽脩書

世日疎惟竊自念幸得
早從
當世賢者之遊其於欽嚮
德義未始少忘於心耳近
張寺丞自洛來出

释文

世日疏惟窃自念幸得
早从
当世贤者之游其于钦
向
德义未始少忘于心耳
近
张寺丞自洛来出

53

所惠書其爲感慰何可
勝言因得仰詶
起居喜承
宴處優閒
履況清福春候暄和更冀

所惠书其为感慰何可
胜言因得仰诏
起居喜承
宴处优闲
履况清福春候暄和更
冀

為時愛重以副搢紳所以
有望者非獨田畝垂盡
之人
區區也不宣修再拜
端明侍讀留臺執事
三月初二日

释 文

为时爱重以副搢绅所
以
有望者非独田亩垂尽
之人
区区也不宣修再拜
端明侍读留台执事
三月初二日

欧阳修《与元珍书帖》

修启气候不常承
动履清安辱
简诲存问感愧修拙疾
如故
然请外非为疾亦与诸
公求
罢而从容于进退者异
也谅非

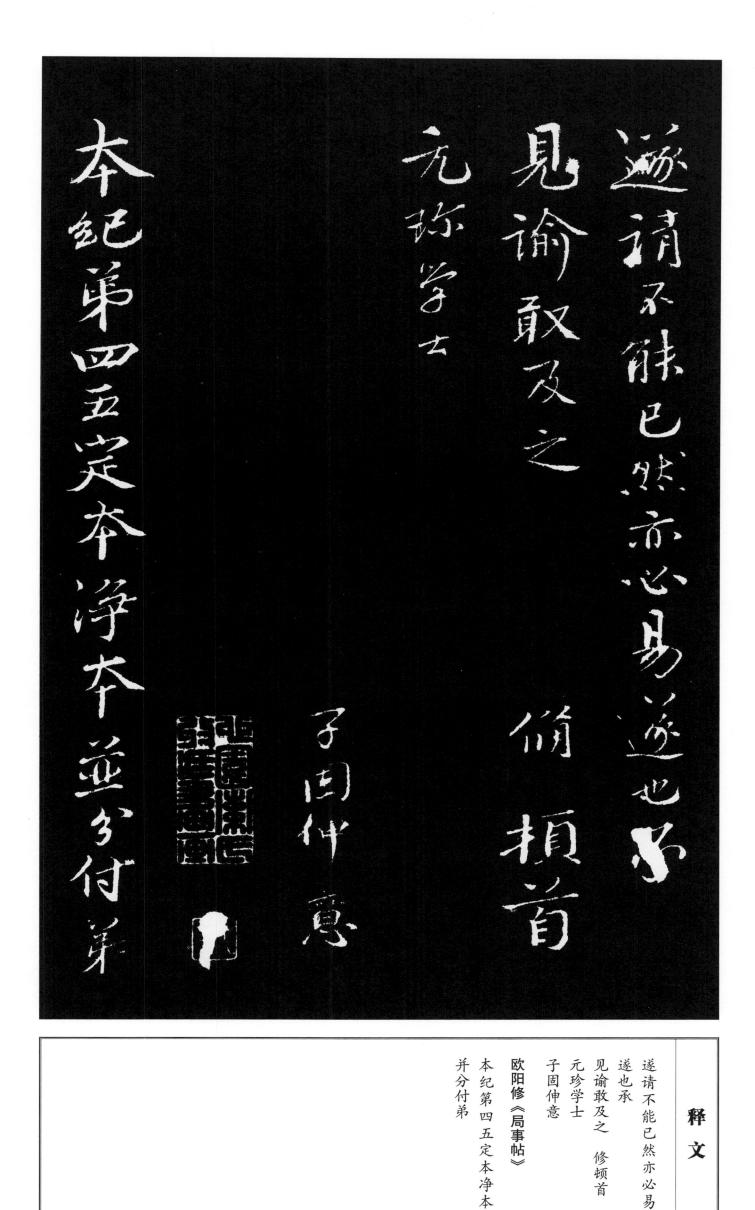

遂请不能已然亦必易
遂也承
见谕敢及之　修顿首
元珍学士
子固伸意

欧阳修《局事帖》
本纪第四五定本净本
并分付弟

释　文

六已下如未取得速取
之恐妨点对
来日局中相见也 修
拜白
脱错多将定本卷子细
对净本候
来日商量写

此歐陽文忠公脩唐書紀表時二小帖也黔陽
令陳君堅遠得以示予片紙數字於史事無大
關係而後世獨加愛護終不落蛛絲煤尾中
非物也人也成化十七年四月辛未長洲吳寬

吴宽跋

此欧阳文忠公修唐书
纪表时二小帖也黔阳
令陈君坚远得以示予
片纸数字于史事无大
关系而后世独加爱护
终不落蛛丝煤尾中
非物也人也成化十七
年四月辛未长洲吴宽

谨题

祝允明跋

慕其人而不见则思见
其书慕其书而不见则
思闻
其言同时世者亦然也
况后学于昔贤巨公相
望千
载音仪已绝目矣徒得
其言而诵之犹参侍几
杖乃
获其手笔而瞻玩之宁
不大慰乎与文忠公同
时如苏
黄诸公字学者亦多见
独公书绝少此二帖为
公作唐
史时与局中同事者为
故黔阳大夫陈君所藏
黔阳之

子進士君魯南出示反復敬覽系記時月亦曰丰愜素

心若得見公面目一翻云爾正德己巳長洲祝允明記

歐公嘗云學書勿浪書事有可記者他日便為故

事且謂古之人皆能書惟其人之賢者傳使顏公

書不佳見之者必寶也公此二帖僅二數語而傳

之數百年不與紙墨俱泯其見寶於人固有出於

释 文

子进士君鲁南出示反

复敬览系记时月亦曰

丰慰素

心若得见公面目一翻

云尔正德己巳长洲祝

允明记

文徵明跋

欧公尝云学书勿浪书

事有可记者他日便为

故

事且谓古之人皆能书

惟其人之贤者传使颜

公

书不佳见之者必宝也

公此二帖仅仅数语而

传

之数百年不与纸墨俱

泯其见宝于人固有出

于

故事之上者正德八年酉癸穐九月十又六日後

學衡山文徵明拜手謹題

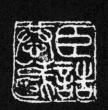

释文

故事之上者正德八年
酉癸秋九月十又六日
后
学衡山文徵明拜手谨
题

图书在版编目（CIP）数据

钦定三希堂法帖 . 八 / 陆有珠主编 . —— 南宁 : 广西
美术出版社 , 2023.12
ISBN 978-7-5494-2690-4

Ⅰ . ①钦… Ⅱ . ①陆… Ⅲ . ①行书—法帖—中国—宋
代 Ⅳ . ① J292.21

中国国家版本馆 CIP 数据核字（2023）第 181430 号

钦定三希堂法帖（八）
QINDING SANXITANG FATIE BA

主　　编：陆有珠
编　　者：陆有榕
出 版 人：陈　明
责任编辑：白　桦
助理编辑：龙　力
装帧设计：苏　巍
责任校对：吴坤梅　梁冬梅
审　　读：陈小英
出版发行：广西美术出版社
地　　址：广西南宁市望园路 9 号（邮编：530023）
网　　址：www.gxmscbs.com
印　　制：南宁市和诚印务有限公司
开　　本：787 mm × 1092 mm　1/8
印　　张：8
字　　数：80 千字
出版日期：2024 年 1 月第 1 版第 1 次印刷
书　　号：ISBN 978-7-5494-2690-4
定　　价：47.00 元